目 录

执笔法歌

毛笔执笔用五指，硬笔执笔三指法。
拇指在左向右压，关节突起勿平凹。
食指在右力向下，指头稍超拇指佳。
中指在下垫着笔，运笔灵活依靠它。
剩余两指不执笔，自然弯曲勿僵化。

坐写姿势歌

硬笔书写讲坐姿，坐姿不准不写字。
头正肩平腰立挺，两臂伏案身放松。
眼离桌面约一尺，身距桌边能插拳。
双腿平立脚落地，中枢血脉贯脑里。

笔画部首练习

丶	起笔写尖，收笔顿圆。	丶	文	字	率	
一	起笔轻顿，收笔重顿。	一	丹	三	七	
			临	甲	非	
丨	起笔轻顿，收笔垂露。	丨	中	串	卓	
丨	起笔作顿，收笔悬针。	丨	合	人	大	
丿	起笔作顿，收笔成尖。	丿	之	茶	又	
乀	起笔轻顿，收笔折提。	乀	同	永	列	
亅	勾前稍驻，勾时快提。	亅	掉	堆	班	
丿	起笔作顿，收笔成尖。	丿	抗	扶	扫	
扌	挑画之尾，小接竖画。	扌	国	里	目	
冂	折处露梭，顿后再竖。	冂	家	宽	宁	
宀	上点居中，点横间空。	宀	处	扑	外	
卜	一点靠竖，不要紧接。	卜	河	海	江	
氵	上点靠右，中点靠左。	氵				

冫	上点要斜，下点喜直。	冫	寒	冬	尽
犭	上撇写短，下撇稍长。	犭	独	狗	狼
彳	竖画微弓，写直易僵。	彳	行	街	衔
饣	竖钩喜长，不要写短。	饣	饭	饼	馍
木	木作字旁，捺化点写。	木	林	柏	松
亻	竖画起笔，接于撇腰。	亻	作	仪	休
攵	捺要伸长，短则失势。	攵	放	致	故
忄	左点靠下，右点靠上。	忄	怕	怀	悼
爿	上点为呼，下挑为应。	爿	状	将	壮
口	口不封围，左上留隙。	口	园	困	围
目	内横活接，左右留空。	目	眼	看	相
灬	两边点重，中间点轻。	灬	烈	焦	杰
彳	上撇写短，下撇写长。	彳	待	很	街
廿	一横要长，两竖向内。	廿	花	苇	芝
三	多横相并，不要等长。	三	春	奉	泰

口	上宽下窄，两竖勿直。	口	吃	咽	知
乚	右抛之钩，伸展适中。	乚	孔	抛	飞
亠	一点在上，正中高悬。	亠	商	交	离
山	中竖写直，两侧写倾。	山	幽	峰	岳
小	左右两点，一呼一应。	小	堂	常	掌
夕	上撇要短，尾对点头。	夕	名	罗	多
讠	点向右靠，竖向左倾。	讠	读	议	谁
口	底横稍长，托住右竖。	口	品	后	号
爫	四画喜聚，不要松散。	爫	觅	舜	受
阝	阝部在左，让右写窄。	阝	队	阳	陈
阝	阝部在右，写大无妨。	阝	邱	郝	郎
贝	撇如弯刀，不要写僵。	贝	员	贺	账
广	横撇留空，虚接字活。	广	庐	度	庙
纟	挑画斜上，不要写平。	纟	纪	线	绞
弓	上边写紧，下边松放。	弓	张	弘	弛

寸	点藏寸中，靠上最佳。	寸	耐	对	寻
巳	内钩写短，外钩写长。	巳	卷	危	苍
卩	此部在右，不要写小。	卩	即	卯	却
石	石部在下，上横短藏。	石	碧	磐	磨
彐	中横要短，虚接右竖。	彐	寻	灵	当
女	中间紧凑，一横伸长。	女	妻	委	妈
卓	上下两竖，切要对正。	卓	韩	朝	翰
欠	左边画多，捺改长点。	欠	欲	歇	歌
欠	左边画少，捺画展伸。	欠	次	欢	欣
立	上横喜短，下横必长。	立	章	意	竖
辶	辶头轻写，弯曲不大。	辶	远	过	边
火	撇先写直，点勿实接。	火	烟	炸	烧
皿	皿部作底，下横要长。	皿	盂	益	盆
又	捺勿太平，平则失势。	又	建	廷	延
疋	短竖占中，偏者失衡。	疋	蛋	蛋	胥

⺌	上面三画，切勿松散。	⺌	学	兴	举
门	门字喜阔，切勿狭窄。	门	阔	闰	闸
母	字多斜画，斜中求正。	母	莓	每	毒
缶	中横要长，中竖勿僵。	缶	缺	缸	罄
勺	竖画左倾，不要写直。	勺	勿	句	匀
日	日部在左，不要写大。	日	晓	晖	暗
戈	钩画微弓，太弓失力。	戈	戎	戏	载
艮	钩捺喜长，小撇藏上。	艮	良	艰	很
马	折处稍慢，不要快圆。	马	驰	骏	驳
韦	无论左右，竖直垂露。	韦	韬	伟	韩
豕	字用多撇，不要雷同。	豕	家	象	豪
矢	右点写长，虚接长撇。	矢	知	短	疑
竹	六画紧凑，不要松散。	竹	答	笔	箭
雨	四点要变，不要雷同。	雨	震	需	雷
隹	三横写短，下横写长。	隹	焦	难	雄

刀	刀部在下，不要写大。	刀	券	劈	剪
青	青作字旁，横画上仰。	青	靖	静	清
心	心钩放开，钩对中点。	心	忠	忍	思
羽	左边写小，右边写大。	羽	翁	翅	翅
钅	撇画喜长，竖钩亦长。	钅	钱	银	铁
虫	挑画写短，尖接下点。	虫	虹	虾	虽
子	挑画写长，呼应右画。	子	孙	孔	孜
鱼	鱼作字旁，下画写挑。	鱼	鳄	鲲	鲸
耂	撇要伸长，直而轻下。	耂	孝	考	老
礻	上点要悬，下点喜藏。	礻	礼	社	神

墨 梅
mò méi

墨梅：《墨梅》画，王冕作，此诗题在上面，此画被认为是"诗画结合"的佳作

王 冕
wáng miǎn

我 家 洗 砚 池 边 树，朵 朵 花 开 淡 墨 痕。
wǒ jiā xǐ yàn chí biān shù duǒ duǒ huā kāi dàn mò hén

我家洗砚池边：作者画水墨梅花画，不用颜色，案头必需有一个大的洗墨文具，称洗砚池，用于冲淡浓墨汁，才能画出淡色的梅花　树：指作者已经画好的一幅水墨梅花树　朵朵花开：朵朵花开放　淡墨痕：色如淡淡的墨痕

不 要 人 夸 好 颜 色，只 留 清 气 满 乾 坤。
bú yào rén kuā hǎo yán sè zhǐ liú qīng qì mǎn qián kūn

不要人夸：不需要人夸　好颜色：颜色好　只留：只要留下　清气：清香之气　满：散发　乾坤：大地

释文：

我家洗砚池旁边有棵墨梅树，朵朵花开如淡淡的水墨痕。
不需要人们夸颜色好看，只要留下清香之气散发大地。

题解：

王冕（1287—1359），字元章，元末画家、诗人。
这是一首题画诗，墨梅就是用水墨画的梅花。诗人赞美墨梅不求人夸，只愿给人间留下清香的美德，实际上是借梅自喻，表达自己对人生的态度以及不向世俗献媚的高尚情操。

墨梅

王冕

我家洗砚池边树，
朵朵花开淡墨痕。
不要人夸好颜色，
只留清气满乾坤。

墨梅　王冕
我家洗砚池边树，
朵朵花开淡墨痕。不要
人夸好颜色，只留清气
满乾坤。

竹石
zhú shí

竹石：《竹石》画，郑燮作，此诗题在画上，也是"诗画结合"的佳作

郑 燮
zhèng xiè

咬定青山不放松，立根原在破岩中。
yǎo dìng qīng shān bú fàn sōng　lì gēn yuán zài pò yán zhōng

咬定：咬住固定　青山：有草木的山　不放松：永不放松　立根：扎根　原：本来　在破岩中：在破裂的岩石缝隙中

千磨万击还坚劲，任尔东西南北风。
qiān mó wàn jī hái jiān jìng　rèn ěr dōng xī nán běi fēng

千磨万击：千次磨炼，万次敲击　还：反而更加　坚：坚实刚劲　任：任凭　尔：你

释文：

咬住青山不肯放松，本来扎根在岩石的裂缝中。

千次磨炼万次敲击反而更加坚实刚劲，任凭你东西南北的狂风吹打。

题解：

郑燮（1693—1765），字克柔，号板桥，浙江省兴化县人，清代书画家、诗人、清官。

此诗是一首寓意深刻的题画诗。作者在赞美竹石的这种坚定顽强的精神时，隐寓了自己风骨的强劲。常被用来形容革命者在斗争中的坚定立场和受到敌人打击决不动摇的品格。

竹　　石

　　　郑　燮

咬定青山不放松，
立根原在破岩中。
千磨万击还坚劲，
任尔东西南北风。

　　竹　石　郑　燮

　　咬定青山不放松，
立根原在破岩中。千磨
万击还坚劲，任尔东西
南北风。

石灰吟

石灰吟：石灰自咏

于谦 (yú qiān)

千锤万凿出深山，烈火焚烧若等闲。

千锤万凿：制作石灰的石头要经过锤凿开采出来，千和万不是实数，喻开采不容易　出：开采出来　深山：山深处　烈火焚烧：把石灰石放入窑中用火烧　若等闲：如平常一样

粉骨碎身全不怕，要留清白在人间。

粉骨碎身：石头被烧裂开，大块烧成小块，叫碎身，小块石头又继续烧成粉，叫粉骨
全不怕：全都不害怕　要留：只要留给　清白：石灰是白色，石灰入水后放出的气是清净的
在人间：存留在人间

释文：

经过千万次锤打才从深山中采出来，烈火焚烧，好像平常一样。粉身碎骨也不怕，只要把清白留在人间。

题解：

于谦（1398—1457），字廷益，号节庵，浙江杭州人，明代著名政治家、军事家、诗人。这是一首借物喻人的诗。作者以石灰作比喻，表达自己为国尽忠，不怕牺牲的意愿和坚守高洁情操的决心。

石灰吟

于谦

千锤万凿出深山，
烈火焚烧若等闲。
粉骨碎身全不怕，
要留清白在人间。

石灰吟　　于谦
　千锤万凿出深山，
烈火焚烧若等闲。粉骨
碎身全不怕，要留清白
在人间。

游子吟

孟郊

慈母手中线，游子身上衣。

慈母：慈祥的母亲　手中线：手中拿着针线　游子：离家在外的儿子
身上衣：身上穿的衣服

临行密密缝，意恐迟迟归。

临行：儿子将要离家出门　密密缝：细密地缝　意恐：担心害怕　迟
迟归：不能按时回家

谁言寸草心，报得三春晖。

谁言：谁说　寸草：小草　心：心意　报得：报答　三春：春季的三
个月，或者是三个春天，即三年　晖：阳光

释文：

慈母手中拿着线，为远行的儿子缝衣服。

儿子临行前，母亲细细地为儿子缝衣，担心儿子在外不能按时回家。

谁说小草能报答春天的阳光，游子能报答慈母之恩呢？

题解：

孟郊（751—814），字东野，唐代诗人，46岁考中进士，终生穷困
潦倒。他的诗风凄苦冷涩，他和另一位诗人贾岛有"郊寒岛瘦"的说法。

这是一首歌颂慈母形象的诗，表达了母亲对儿子的无限疼爱和深
情，给人以深刻的启迪。

游子吟

孟郊

慈母手中线，
游子身上衣。
临行密密缝，
意恐迟迟归。
谁言寸草心，
报得三春晖。

游子吟　孟郊
慈母手中线，游子
身上衣。临行密密缝，
意恐迟迟归。谁言寸草
心，报得三春晖。

15

长歌行

汉乐府

青青园中葵，朝露待日晞。

青青：深绿色的 园中葵：园中的蒲葵 朝露：早晨的露水

待：等到 日晞：晒干

阳春布德泽，万物生光辉。

阳春：温暖的春天 布：传布 德泽：德化和恩惠 万物：各种生

物 生：产生 光辉：闪烁耀目的光芒

常恐秋节至，焜黄华叶衰。

常恐：经常担心 秋节至：秋季到来 焜黄：枯黄 华叶衰：花和

叶枯萎

百川东到海，何时复西归？

百川：许多河流 东到海：向东流入海 何时：哪天 复：又 西

归：向西回流

少壮不努力，老大徒伤悲。

少壮：青少年 不努力：不用功学习 老大：老年 徒：只有 伤

悲：伤心悲哀

释文：

青青的园中蒲葵，等待日出晒干露水。

春天的阳光赐给大地恩惠，万物生长得茂盛。

常怕秋天到，花和叶枯萎，一片枯黄。

许多河流入东海，它们哪时再向西倒流回来？

如果青少年时期不努力，老年时只有后悔伤心了。

题解：

《长歌行》总被认为是一首催人奋进的诗，这主要在于后一句："少壮不努力，老大徒伤悲。"其实这也是一首哲理性很强的诗，每一句都包含着一个令人深思的道理。仔细品味，启迪心声。

汉乐府：乐府，本意就是音乐机关。这种机关，大概建立在秦朝，汉朝继承了下来。到了汉朝，它的任务主要是训练乐工、谱曲、组织歌舞表演、大量收集民歌、编写歌辞。《长歌行》就是汉乐府歌诗之一。

长歌行

汉乐府

青青园中葵，

朝露待日晞。

阳春布德泽，

万物生光辉。

常恐秋节至，

焜黄华叶衰。

百川东到海，

何时复西归。

少壮不努力，

老大徒伤悲。

出塞

chū sài

出塞：出征边塞

王昌龄
wáng chāng líng

秦时明月汉时关，万里长征人未还。
qín shí míng yuè hàn shí guān wàn lǐ cháng zhēng rén wèi huán

秦时：秦朝时候　明月：明亮的月亮　汉时：汉代的时候　关：边关　万里长征：万里出征参战　人：将士　未：没有　还：归来

但使龙城飞将在，不教胡马度阴山。
dàn shǐ lóng chéng fēi jiàng zài bú jiào hú mǎ dù yīn shān

但使：只要　龙城：在阳山山脉对面的塔未尔河畔的匈奴根据地，今属内蒙古自治区。但李广并非攻过龙城　飞将在：汉将军李广，降服了匈奴，称飞将军　不教：不会让　胡马：汉族称北方少数民族为胡，此处喻敌兵　度：越过　阴山：山西省北部绵延至内蒙古一带，是汉朝与匈奴的天然国境线

释文：

仍旧是秦时的明月汉时的边关，万里长征的将士啊仍未归还。

只要汉将军李广还在龙城，决不会让匈奴的军队越过阴山这天然屏障。

题解：

王昌龄（700—755），字少伯，今陕西西安附近人，盛唐诗人。中进士，擅长七绝闻名，有"七绝圣人"之称。写边塞诗。

这是一首以北方蒙古边关为舞台，描写保家卫国的爱国诗。前两句写从秦到唐，明月依旧，边关依旧，出征的战士守卫要塞依旧。后两句有两种解释：一、用汉代名将李广比作唐代出征的将士，表达了将士保卫边关的决心和意志。二、由于作者所处的年代缺乏卓越的将领，因而不能有效地抵御北方少数民族的威胁，所以有期待飞将军出现于当代的愿望。

出塞

王昌龄

秦时明月汉时关，
万里长征人未还。
但使龙城飞将在，
不教胡马度阴山。

出塞王昌龄
秦时明月汉时关，
万里长征人未还。但使
龙城飞将在，不教胡马
度阴山。

从军行
cóng jūn xíng

王昌龄
wáng chāng líng

青海长云暗雪山，孤城遥望玉门关。
qīng hǎi cháng yún àn xuě shān　gū chéng yáo wàng yù mén guān

青海：青海湖，在青海省，水呈蓝色　长云：长长的阴云　暗：灰暗　雪山：终年积雪的山，指祁连山　孤城：空孤城塞　遥望：远远望去　玉门关：今甘肃省敦煌西，为中国与西域间国境线上的交通要道

黄沙百战穿金甲，不破楼兰终不还。
huáng shā bǎi zhàn chuān jīn jiǎ　bú pò lóu lán zhōng bù huán

黄沙：西北塞外的沙漠，沙呈黄色　百战：无数次战斗　穿：透、破　金甲：铁制的铠甲　不破：不攻克　楼兰：汉时西域国名，在玉门关以西　终：坚决　不还：不回来

释文：

青海湖上漫天阴云笼罩着祁连山。在孤城上遥望玉门关。

在大沙漠中历经百战，即使铠甲磨穿仍要破敌，不攻克楼兰，至死不回家。

题解：

描写战争题材的诗叫边塞诗。这是一首歌咏将士豪情壮志的诗，展现出一幅波澜壮阔的古战场图。

诗人并未参加战争。这首诗是作者在书斋里想象战争时诗兴大发的产物。因此，诗中多用色彩性词，如"青""雪（白）""玉""黄""金"，这些视觉上的美与英勇顽强的士兵形象交相辉映，正是此诗的特别效果。

从军行

王昌龄

青海长云暗雪山，
孤城遥望玉门关。
黄沙百战穿金甲，
不破楼兰终不还。

从军行 王昌龄
青海长云暗雪山，
孤城遥望玉门关。黄沙
百战穿金甲，不破楼兰
终不还。

示 儿
shì ér

示：告知　儿：儿子

陆 游
lù yóu

死 去 元 知 万 事 空， 但 悲 不 见 九 州 同。
sǐ qù yuán zhī wàn shì kōng， dàn bēi bú jiàn jiǔ zhōu tóng

死去：死去的时候　元：本来　知：知道　万事：许多事　空：没有　但：只　悲：悲伤　不见：没有看见　九州：全中国　同：统一

王 师 北 定 中 原 日， 家 祭 无 忘 告 乃 翁。
wáng shī běi dìng zhōng yuán rì， jiā jì wú wàng gào nǎi wēng

王师：朝廷的军队　北定：平定　中原：中国中部平原　日：那一天　家祭：祭祀祖宗　无忘：不要忘记　告：告诉　乃：你的　翁：父亲

释文：

　　本来就知道，人死后对什么事情都无牵无挂了，只是悲伤不能见到全国的统一。

　　朝廷的军队平定北方，收复中原的那一天，家祭时，不要忘了告知你的父亲。

题解：

　　陆游（1125—1210），字务观，号放翁，南宋诗人。浙江省绍兴市人，与同代的范成大、杨万里关系很好，同为南宋三大诗人。陆游诗集《剑南诗稿》八十五卷，诗作总数约一万首，是一位空前多产的作家，他同时还是著名的散文家、历史学家。

　　陆游是南宋诗人，毕生从事抗金和收复失地的正义事业。此诗是诗人临终写给儿子的遗嘱，表达了诗人至死不忘"北定中原"的爱国热情。

示儿

陆游

死去元知万事空，
但悲不见九州同。
王师北定中原日，
家祭无忘告乃翁。

示儿　陆游
死去元知万事空，
但悲不见九州同。王师
北定中原日，家祭无忘
告乃翁。

闻官军收河南河北

wén guān jūn shōu hé nán hé běi

杜甫

dù fǔ

jiàn wài hū chuán shōu jì běi　chū wén tì lèi mǎn yī sháng

剑外忽传收蓟北，初闻涕泪满衣裳。

剑外：地名　忽：忽然　传：传来　收：收复　蓟北：地名　初闻：开始听到　涕泪：高兴地哭　满：泪洒满　衣裳：身上穿的服装

què kàn qī zǐ chóu hé zài　màn juǎn shī shū xǐ yù kuáng

却看妻子愁何在，漫卷诗书喜欲狂。

却看：回头看　妻子：妻子和儿女们　愁：愁容　何在：哪里还在　漫卷：乱乱收起　诗书：诗稿和书籍　喜：高兴　欲：要　狂：发狂

bái rì fàng gē xū zòng jiǔ　qīng chūn zuò bàn hǎo huán xiāng

白日放歌须纵酒，青春作伴好还乡。

白日：晴天　放歌：放声歌唱　须：必须　纵酒：纵情饮酒　青春：青青的春天　作伴：春天作旅伴　好：正好　还乡：回家乡

jí cóng bā xiá chuān wū xiá　biàn xià xiāng yáng xiàng luò yáng

即从巴峡穿巫峡，便下襄阳向洛阳。

即：即刻　从巴峡：从巴峡谷　穿：穿过　巫峡：巫峡谷　便下：便可下行　襄阳：湖北襄樊市　向：朝着　洛阳：河南洛阳市

释文：

在剑外忽然传来收复蓟北的消息，刚听到此消息，我高兴得眼泪溅满衣服。

回头看妻子儿女的愁容已不在，我胡乱收起诗书，欢喜得要发狂。

大晴天放声歌唱还须畅饮美酒，用明媚的春色作伴正好回我们的家乡。

我计划着即刻从巴峡动身穿过巫峡，然后便可下行到襄阳再走向洛阳。

题解：

杜甫（712—770），字子美，湖北襄阳县人，号少陵，唐代诗人，后人称其官名为杜工部。生于河南巩县，杜甫家庭世代为官，受家庭影响，使杜甫很早就对政治和文学表示关切。然而，他一生颠沛流离，历经磨难，他的诗广泛记载现实社会，被人誉为"诗史"。

这是一首叙事抒情诗。代宗广德元年（763年）春作于梓州。延续七年多的安史之乱终于结束了，作者喜闻蓟北光复，想到可以携眷还乡，喜极而涕，手舞足蹈。所以，有人评此诗为杜甫"生平第一快诗。"

闻官军收河南河北

杜甫

剑外忽传收蓟北，

初闻涕泪满衣裳。

却看妻子愁何在，

漫卷诗书喜欲狂。

白日放歌须纵酒，

青春作伴好还乡。

即从巴峡穿巫峡，

便下襄阳向洛阳。

春夜喜雨

杜甫

好雨知时节，当春乃发生。

好雨：人们喜欢的雨，需求的雨　知时节：知道时令季节
当春：正当春天　乃：就　发生：催发植物生长

随风潜入夜，润物细无声。

随风：随着风　潜：不知不觉地　入夜：进入夜间　润物：滋润万物
细：仔细　无声：没有声音

野径云俱黑，江船火独明。

野径：田野中的小路　云俱黑：云一样黑　江船：江中的小船
火：渔船上的灯火　独明：独自明亮

晓看红湿处，花重锦官城。

晓看：早晨看　红湿：被雨水湿润的红花　处：不是指一处　花重：
花因沾着雨水，显得饱满沉重的样子　锦官城：指成都（今四川省
成都市）

释文：

好雨知道时令和节气，在春天万物需要雨时而降。
随着春风在夜里悄然而下，细雨默默地滋润万物。
野外小径和天上的云都黑了，江中船上的灯光独自亮。
清晨去看湿润的花，花丛簇拥着锦官城。

题解：

此为上元二年（761年）杜甫50岁时所作。是杜甫在成都郊外的浣
花草堂吟咏春雨的诗。

前半部描写春雨细细降落的情景。后半部写的是前夜的夜景和翌晨
的晨景。诗中没有一个"喜"字，但是字里行间却无处不洋溢着高兴的
情趣。

春夜喜雨

杜甫

好雨知时节，
当春乃发生。
随风潜入夜，
润物细无声。
野径云俱黑，
江船火独明。
晓看红湿处，
花重锦官城。

诗 经 采 薇（节 选）
shī jīng cǎi wēi jié xuán

诗经·采薇：薇，野菜名，野豌豆。

《诗经》是我国最古老的诗集。据传，原为周王朝王室使用的诗歌，以及为供施政参考而从各地收集的歌谣，共3000余篇，后经孔子整理而成为现存的305篇。《采薇》是其中之一，原诗48句。

昔 我 往 矣，杨 柳 依 依。
xī wǒ wǎng yǐ, yáng liǔ yī yī

昔：从前，往日　我：指自己　往：去，离开此处　矣：句末助词，已经经历过的，相当于"了"　杨柳：杨柳树　依依：轻柔的样子

今 我 来 思，雨 雪 霏 霏。
jīn wǒ lái sī, yǔ xuě fēi fēi

今：今天　我来：我来到这里　思：语中句末助词，无义　雨：淫雨　霏霏：形容雨雪很密

释文：

过去我离开了这里，杨柳随风飘拂，轻柔的样子像是依依不舍。今日我回到这里，雪花飘落，淫雨霏霏。

题解：

这是一首戍卒返乡歌（复员军人回乡）。将军人思家忍苦的情感放在对景物描写上，达到情景交融的最高境界。

诗经采薇

（节选）

昔我往矣，

杨柳依依。

今我来思，

雨雪霏霏。

诗经采薇 （节选）

昔我往矣，杨柳依

依。今我来思，雨雪霏

霏。

西江月·夜行黄沙道中

辛弃疾

明月别枝惊鹊，清风半夜鸣蝉。稻花

明月别枝：明月落下离别枝头　惊：惊动　鹊：喜鹊　清风半夜：清爽的风吹了半夜　鸣蝉：蝉发出的声音

香里说丰年，听取蛙声一片。七八个

稻花香里：稻花飘香的田间地头　说丰年：叙说丰收的年景　听取：听得到　蛙声：青蛙叫声
一片：一阵阵　七八个星：七八个星不是实际数，喻星星不多，稀疏疏的样子

星天外，两三点雨山前。旧时茅店社

天外：挂在天边　两三点雨：不是实际数，喻雨不大，滴滴细雨　山前：落山前　旧时：过去
茅店：小客店　社林边：村庙的树林旁

林边，路转溪桥忽见。

路转：路转弯处　溪桥：跨溪的桥　忽见：忽然出现前面

释文：

　　明月落下离开树枝，天更黑了，惊动了喜鹊。清爽的山风吹了半夜，还能听到蝉鸣声。在稻花飘香的田地里，传来人们叙说今年丰收的语声，同时还能听到阵阵的蛙声。此时，天上的星星也稀疏疏的不多了，有几个挂在天边。几点小细雨也落在山前。我曾经住过的小客店应该在前面村庙的树林旁。在路转弯的溪桥处，小客店忽然出现在我的眼前。

题解：

　　这是一首描写作者夜行山中所看到、听到的写实性诗。最后两句有点像"柳暗花明又一村"的感觉，但辛弃疾在此时要比陆游更惊喜。因为他深夜行在山中小道，月亮隐去，天又下雨，虽有蝉鸣、人语、蛙声作伴，但总是在漆黑的夜中独行，遇到茅店时惊喜的心情，当然难以表达了。

西江月

夜行黄沙道中

　辛弃疾

　明月别枝惊鹊，清风半夜鸣蝉。稻花香里说丰年，听取蛙声一片。七八个星天外，两三点雨山前。旧时茅店社林边，路转溪桥忽见。

天 净 沙 · 秋
白 朴

孤 村 落 日 残 霞，轻 烟 老 树 寒 鸦，一 点

孤村：偏僻的村庄　落日：西落的太阳　残霞：夕阳中的彩云　轻烟：炊烟往上飘的样子　老树：古老的树　寒鸦：天寒归林的乌鸦

飞 鸿 影 下。青 山 绿 水，白 草 红 叶 黄 花。

一点飞鸿影下：一只鸿雁飞过落下，踪影一闪而过　青山：青色的山　绿水：绿色的水　白草：白色的草　红叶：红色的叶子　黄花：黄色的花

释文：

　　落日彩云染红了一个偏僻村庄，村庄轻烟缭绕、树木枯老、乌鸦出没。一只鸿雁飞去，转眼没了影子。在这青山绿水的秋天里，白色的草、红色的叶子、黄色的小花更加引人注目。

题解：

　　白朴，元代文学家、杂剧家，词作在生前编成《天籁集》。

　　这首曲子是以秋景作为写作的题材，前三句写景，由小景构成大景，几乎每两个字就是一个景，后两句写颜色，都突出一个"秋"字，可以说是拼出的一幅美丽动人的秋景图。

天净沙·秋

　　　　白　朴

孤村落日残霞，
轻烟老树寒鸦，
一点飞鸿影下。
青山绿水，
白草红叶黄花。

天净沙·秋　白朴
　孤村落日残霞，轻
烟老树寒鸦，一点飞鸿
影下。青山绿水，白草
红叶黄花。

赠 花 卿

花卿：花敬定，成都武将

杜 甫

锦城丝管日纷纷，半入江风半入云。

锦城：四川成都　丝管：弦乐、管乐的总称　日：天天　纷纷：盛大的、隆重的　半入：是实际的一半，指歌乐音大　江风：指锦江的风中，歌乐随风飘漾　云：锦城上空的云，歌乐回荡在白云间

此曲只应天上有，人间能得几回闻？

此曲：这种曲调　只应：应该只有　天上有：天中的仙境才有，这里暗指皇宫天子　人间能得：人世间能够得到　几回闻：几次听得到

释文：

　　锦城的管弦乐曲天天悠扬迷人，动听的音乐回荡在锦江上，传入云间。

　　这样的音乐应是天上才有的，人间哪里能够听到几次呢？

题解：

　　这是一首讽喻诗。花敬定自认为功绩大，过着花天酒地的生活，诗人表面上盛赞歌乐，实际上是讽刺花敬定，暗喻花敬定的生活方式和皇室一样了。

赠花卿

杜甫

锦城丝管日纷纷，

半入江风半入云。

此曲只应天上有，

人间能得几回闻。

赠花卿　杜甫

锦城丝管日纷纷，

半入江风半入云。此曲

只应天上有，人间能得

几回闻。

江南逢李龟年

李龟年：玄宗时代的著名歌星

杜甫

岐王宅里寻常见，崔九堂前几度闻。

岐王宅里：唐玄宗之弟李范府里　寻常见：平常见，由于经常见，不感到意外　崔九堂：唐玄宗的宠臣崔涤家中　几度闻：几次听到你的歌声

正是江南好风景，落花时节又逢君。

正是：恰好是　江南好风景：江南佳景，风光秀丽　落花时节：花瓣纷落的季节　又逢君：又一次遇到您

释文：

　　在岐王府宅里经常见到你，在崔九堂前几次听到你的歌声。
　　正是江南风光秀丽的时候，我们又在落花时节中相见了。

题解：

　　这是一首抚今追昔的伤感诗。少年时代的杜甫曾随父出入于贵族宅府中，见过当时风华正茂的李龟年。而如今，艺人衰老不堪，今非昔比，更何况正值落花凋零的晚春，两人相见，禁不住要伤心落泪。

江南逢李龟年

杜甫

岐王宅里寻常见，

崔九堂前几度闻。

正是江南好风景，

落花时节又逢君。

江南逢李龟年　杜甫

岐王宅里寻常见，

崔九堂前几度闻。正是

江南好风景，落花时节

又逢君。

菩萨蛮·书江西造口壁

辛弃疾

郁孤台下清江水，中间多少行人泪。

郁孤台下：站在郁孤台上看下面　　清江水：赣江水清色奔流　　中间：江水中间　　多少：有多少

行人：逃难的人　　泪：泪水

西北望长安，可怜无数山。青山遮不

西北：面向西北　　望长安：眺望长安　　可怜：可惜　　无数山：只看到群山　　青山：这些山

遮不住：挡不住江水的

住，毕竟东流去。江晚正愁余，山深闻

毕竟：到底还是　　东流去：向东流去　　江晚：江边的傍晚　　正：正在　　愁：愁思　　余：我　　山

深：深山的那边　　闻：听到

鹧鸪。

鹧鸪：鹧鸪的哀叫

释文：

　　清色的赣江水在郁孤台下流去。在江水中有多少难民的泪水。向西北望长安城，可惜只能看到无数的山。青山遮挡不住江水，江水到底还是向东流去。在江边的傍晚，我正在这样愁思，深山那边，传来鹧鸪的哀叫。

题解：

　　辛弃疾（1140—1207），字幼安，号稼轩，山东济南籍，南宋词人。

　　辛弃疾是爱国诗人，这首诗表现了辛弃疾抗金救国的强烈心愿。诗用清江水喻逃难百姓的痛苦泪，用东流水喻自己驱除金兵，收复祖国河山的雄心壮志不可动摇。最后两句还是把我们带进了忧伤的氛围中。此诗把写景、抒情、议论融为一体，充分表现了诗人爱国的豪迈精神。

菩萨蛮

书江西造口壁

辛弃疾

郁孤台下清江水，中间多少行人泪。西北望长安，可怜无数山。青山遮不住，毕竟东流去。江晚正愁余，山深闻鹧鸪。

题临安邸

林升

山外青山楼外楼，西湖歌舞几时休。

山外青山：山外有青山　楼外楼：楼外还有楼　西湖：杭州西湖　歌舞几时休：歌舞何时停

暖风熏得游人醉，直把杭州作汴州。

暖风：双关语，表面指温暖的风光，暗指统治者及时行乐的场面　熏得：感染得　游人醉：游客心醉了　直把：简直把　杭州作汴州：杭州当作汴州。汴州（洛阳）当时已沦落入敌人手中，诗人借诗警告统治者如此下去，杭州也会同汴州一样沦陷

释文：

　　山外有青山楼外还有楼，西湖的权贵人家的歌舞到什么时候才完。

　　这种及时行乐的场面把游人感染得心醉了，他们简直把杭州当做热闹的都城汴州了。

题解：

　　林升，生卒年不详，南宋诗人。

　　这是一首讽喻诗，表现诗人的爱国之情。

　　这首诗构思巧妙，措词精当：冷言冷语的讽刺偏从热闹的场面写起；愤慨已极，却不作谩骂之语。确实是讽喻诗中的杰作。

题临安邸

林升

山外青山楼外楼，
西湖歌舞几时休。
暖风熏得游人醉，
直把杭州作汴州。

题临安邸　林升
　山外青山楼外楼，
西湖歌舞几时休。暖风
熏得游人醉，直把杭州
作汴州。

朝天子·咏喇叭

王磐

喇叭，唢呐，曲儿小，腔儿大。官船往来

喇叭，唢呐：吹喇叭，吹唢呐　曲儿小：曲儿虽然小　腔儿大：腔调却很大　官船：当官人的
船　往来：开过去驶过来

乱如麻，全仗你抬身价。军听了军愁，

乱：乱糟糟的　如麻：如同捋（lǚ）不清的麻线　全仗：全依靠　你：喇叭、唢呐
抬身价：抬高身价　军听了军愁：军人听了军人愁

民听了民怕，哪里去辨什么真共假。

民听了民怕：百姓听了百姓怕　哪里去辨什么真共假：哪里能辨别出真和假　共：共有，真中
有假，假中有真

眼见的吹翻了这家，吹伤了那家，只

眼见的：眼看着　吹翻了这家：吹翻了这一家　吹伤了那家：又吹伤了那一家

吹的水尽鹅飞罢。

只吹的：只吹得　水尽：水枯　鹅飞罢：鹅飞跑了

释文：

喇叭，唢呐，曲儿虽小，腔儿却大。官船来来往往乱如麻，全靠喇叭你抬身价。军人听了军人愁，老百姓听了害怕，哪里能辨出真和假。眼看着吹翻了这家，又吹伤了那一家，只吹得水流完了，鹅也飞啦。

题解：

王磐，明代诗人、画家，字鸿渐，江苏高邮人，精通音律，以创作散曲著称。

这首散曲以"喇叭""唢呐"曲小腔大讽刺宦官官小势大的丑恶嘴脸，控诉宦官不干真事，使老百姓倾家荡产的罪行。

朝天子·咏喇叭

王磐

喇叭，唢呐，曲儿小，腔儿大。官船往来乱如麻，全仗你抬身价。军听了军愁，民听了民怕，哪里去辨什么真共假。眼见的吹翻了这家，吹伤了那家，只吹的水尽鹅飞罢。

己亥杂诗
jǐ hài zá shī

己亥：旧年号应为年

龚自珍
gōng zì zhēn

九州生气恃风雷，万马齐喑究可哀。
jiǔ zhōu shēng qì shì fēng léi， wàn mǎ qí yīn jiū kě āi

九州：中国大地　生气：生机勃勃　恃：依靠，要凭借　风雷：风激雷震　万马齐喑：万马都沉默、缄默　究：毕竟　可哀：可悲

我劝天公重抖擞，不拘一格降人材。
wǒ quàn tiān gōng chóng dǒu sǒu， bù jū yì gé jiàng rén cái

我劝：我劝告　天公：造物主（指皇上）　重：重新　抖擞：精神振作　不拘：不限制　一格：一个标准　降：降生　人才：有才华的人

释文：

　　九州生机勃勃，风雷震荡，
　　万马不能嘶鸣的局面实在可哀。
　　我劝告天公重新振作起来，
　　不拘一格选拔有用的人才。

题解：

　　龚自珍（1792—1841），字瑟人，浙江杭州人，思想家、诗人。

　　这是一首洋溢着爱国之情的诗。是《己亥杂诗》中的第125首。"万马齐喑究可哀"一句，深刻地表现了龚自珍对清朝末年死气沉沉的社会局面的不满，因此，他热情地呼唤社会变革。

己亥杂诗

龚自珍

九州生气恃风雷，

万马齐喑究可哀。

我劝天公重抖擞，

不拘一格降人材。

己亥杂诗　龚自珍

九州生气恃风雷，

万马齐喑究可哀。我劝

天公重抖擞，不拘一格

降人材。

作者简介

宁一全（原名宁全之）。

生于山东巨野，育于山东济宁，毕业于山东师大。

中国书法家协会会员、中国硬笔书法协会会员。

学二王、汉碑、唐楷。

楷书、隶书、行书及硬笔均入展中国书法家协会主办的专业大展并获奖。

作品曾在中国美术馆、中国革命历史博物馆、劳动人民文化宫、山东美术馆展出。

作品被日本、新加坡、美国、加拿大等国文化团体及友人收藏。

近年来，作者曾在山东、河南、广东、云南、广西等地学院（学校）进行楷隶行同步练书法教学工作。

出版著作：《楷隶行同步练1000例》、《楷隶行部首同步练》等。